4. Vente du 10 Mars 1854.

Bordereau

2	Bary	L		3	50
4	Bolswert	L		3	
5	Brebiette	O		3	50
6	Brebiette	R	Soleil	3	
8	Corrège	O	Mellan	12	
10	Cananeenne	O	Mellan	4	
11	C. Dusart	R.	Van O.t	4	
17	Kolbe	O		10	
17	Kolbe	O		20	
22	Mantuan	R		10	
23	Metzu	R	Mellan	3	
24	Moreau 25 pc	O	Séurin	4	
32	Poussin	O		5	
36	Raphael télé	O		5	
43	Rodermont	L		5	
45	Rubens	R		5	
49	Teniers	L		6	
52	V. deVelde	L		2	
56	Portraits 21	O		5	
57	Portraits Janet	O	Durand	4	
58	Larmessin	O		12	50
59	Portraits 16	L		20	
59	Portraits 37	L		18	
65	Bouchet 16	O		20	50
67	Bouchet 25	L		20	
				208	

208

67	Boucher Watteau 9	L		9	
71	Gal. Versailles 71	O		15	
75	Blot Poussin	O		7	
76	Burnet Walterscott	A		7	50
81	Vierges 9.	O		4	50
84	Geisler Nuremberg	H		1	
97	Reindel	A		10	50
107	L. XVI etc. 6 p.	O		13	
110	petits maitres 10 p.	L		1	50
111	Ecole française 16 p.	L		3	
119	Vien Silvestre 53	O		4	
129	Ornemens 36	L		3	
132	Topographie 16	L		1	25
133	Metamorphoses 2 vol.	L	Renouard	2	
136	Imbert 2 vol.	L		2	
144	Leonard de Vinci	O	Devers	10	
148	Dessin tirés d'Iselin	O		1	

303 25
15 20
318 45
33
f. 285 45

Deduire Honoraires

NOTICE
D'UNE COLLECTION
D'ESTAMPES
ANCIENNES ET MODERNES
BELLES GRAVURES ANGLAISES
ET DESSINS SOUS VERRES

DONT LA VENTE AUX ENCHÈRES PUBLIQUES AURA LIEU

Le Vendredi 10 Mars 1854,

à midi,

HOTEL DES COMMISSAIRES-PRISEURS
RUE DROUOT, N. 5, SALLE N. 3,

Par le ministère de M^e DELBERGUE CORMONT,
Commissaire-Priseur, rue de Provence, 8,

Assisté de M. VIGNÈRES, marchand d'Estampes,
quai de l'École, 30,

Chez lesquels se distribue ce Catalogue.

EXPOSITION PUBLIQUE
Le même jour, de dix heures à midi.

PARIS
MAULDE & RENOU,
IMPRIMEURS DE LA COMPAGNIE DES COMMISSAIRES-PRISEURS,
rue de Rivoli, 144, au coin de la rue de l'Arbre-Sec.

1854

CONDITIONS DE LA VENTE :

La vente se fera au comptant.
5 pour 100 en sus des enchères applicables aux frais.

On commencera à 1 heure très précise.

M. VIGNÈRES, faisant la vente, se chargera des commissions.

O	L	R.	
1 75			
	3 50		
		1 50	
	3		
3 50			
		3	
		3 25	
12			Mel. 12/
4	7		Mel. 4.º
		4	
		2	
	8 50		
	7		
		4 50	
	1		
30			
		2 25	
	6		
1 50			
	5		
52 75	41 ..	20 50	

DÉSIGNATION
DES ESTAMPES.

O		1. Audran, d'ap. Lebrun. Christ en croix; en 3 feuilles.	1	75
	L	2. Bary, d'ap. Mieris. Vieille vidant un pot.	3	50
	R	3. F. Bol. La famille. B. 4.	1	50
	L	4. Bolswert, d'ap. Rubens. Paysages. 3 p.	3	
O		5. Brebiette et autres. 65 p.	8	50
	R	6. Brebiette, d'après André del Sarte. Sainte-Famille. Belle ép.	3	
	R	7. Cochin, Mellan et autres. 4 p.	3	25
O		8. Corrége (d'ap.) et autres. 18 p.	12	
	L	9. Danckerts, d'ap. Holstein. Les quatre éléments.	7	
O		10. Drouais (d'ap.). La Cananéenne, etc. 3 p.	4	
	R	11. Corneille Dusart. Le violon assis. Belle ép.	4	
	R	12. Edelinck. Thèse de la paix. R. D. 259.	2	
	L	13. Greuze (d'ap.). La cruche cassée, le paralytique. 5 p.	8	50
	L	14. — Vertu chancelante, les écosseuses de pois. 10 p.	7	
	R	15. Greuze et Leprince (d'ap.). 3 p.	4	50
	L	16. Heemskerke et autres. 4 p.	1	
O	2	17. C.-W. Kolbe. Paysages. 16 p. 2 lots. — 8 10/ 8-20/	2	25
	R	18. Lagrenée, Lahyre, etc. 7 p.		
	L	19. Lempereur, d'après Carrache. Vénus. 2 p.	6	
O		20. Levachez, d'ap. C. Vernet. Napoléon à cheval avec son état-major. Grand in-fol., en couleur.	1	50
	L	21. Mantegne. Le sénat. B. 11 et autre B. 14.	5	

— 4 —

V 10		22. Mantuan (G. Ghisi), d'ap. Michel-Ange. Le jugement dernier. 11 p.	R
V 3		23. Metzu (d'ap.). Le médecin aux urines, etc. 2 p.	R
V 4		24. Moreau. Vignettes pour Voltaire. 25 p.	O
1	50	25. — Et autres divers sujets. 50 p.	O
5	50	26. — Le festin royal, feu d'artifice, illuminations, pompes funèbres. 8 p.	O
6	50	27. Muller, d'ap. Wille fils. La petite Javotte et la mère Brigide. 2 belles ép.	L
2		28. P. Nolpe et autres. 4 p. *10 p.*	L
5		29. Ostade et Téniers. 12 p.	O
2	75	30. Piranesi. Vues de Rome. 6 p.	R
3	75	31. M. Pool. Scènes de buveurs. 2 belles ép.	L
V 5		32. Poussin, Lesueur (d'ap.). 16 p.	O
11	50	33. Raphael (d'ap.) Les chambres du Vatican, par Mochetti. 5 p.	O
5	50	34. — Dieux et déesses sur des chars. 7 p.	O
12	50	35. — Sujets de Vierges. 6 p.	O
V 5		36. — Têtes d'études. 10 p.	O
3	50	37. Rembrandt (par et d'après). 23 p.	L
14		38. — 29 p.	R
4	75	39. Ricci. Paysages. 7 p.	L
3		40. J. Rigaud. Paysages. 12 p.	L
2	25	41. N. Robert. Oiseaux rares. 12 p.	L
10	50	42. Robetta. L'homme attaché à un arbre par l'Amour. B. 26.	L
V 5		43. Rodermont. Jacob et Esaü. B. 77.	L
7	50	44. Rubens et autres. 12 p.	L
V 5		45. Rubens (d'ap.). Couronnement de la Vierge, chasse, l'Ascension. 3 p.	R
5	50	46. — Henri IV délibère, l'accouchement de la Reine, félicité de la régence. 3 p.	R
2	50	47. H. Swaneveldt et autres. 29 p.	L
2	50	48. Herman Swanevelt. 30 p.	O
V 6		49. Téniers (d'ap.) et autres. 4 p.	L
5		49 Bis. Téniers et autres. 12 p.	L

			52	75	41	..	20	50
			O		L		R	
							10	
	Mel.	5.					3	
0	Sieu	5.			4	..		
0					1	50		
0					5	50		
					6	50		
					2	..		
0					5	..		
							2	75
					3	75		
0					5	..		
0					11	50		
0					5	50		
0					12	50		
0					5	..		
					3	50		
							14	
					4	75		
					3	..		
					2	25		
					10	50		
					5	..		
					7	50		
							5	
							5	50
					2	50		
0					2	50		
					6			
					5			
			110	75	103	25	60	75

						O		L		R		
o	17 v Kolbe	8 p. Vig	10			10						
o	17 v Kolbe	8 p. Vig	20			20						
o	58 Port. Larmesin 115.		7			7						
o	58 P. Larmesin	71. Vig	12	50		12	50					
L	59 Port. Eidlinck 40 p.	14	50							14	50	
L	59 v		37 Vig	18	..					18		
L	59 v		26 Vig	20	..					20		
L	67 Sujets Gravures 45.	11	..							11		
L	67		20.	10	50					10	50	
L	67 v		25 Vig.	20						20		
L	67 v Watteau	9 Vig	9							9		
o	68 Gab. Aguado	12	6	50		6	50					
o	68 d°		12	7	50		7	50				
o	68 d°.		14	11	..		11					
o	69 Gal. Pal. Royal 60	14	..			14						
o	69 d°		60	12	..		12					
o	71 Gal. Versailles 110	13				13						
o	71 v d°		71 Vig	15			15					
o	71 d°.	105	18			18						
o	81 Sujets d. Vierge 12	5				5						
o	81 v		9 Vig.	4	50		4	50				
o	81			11	3	50	3	50				

L 111 v	Ecole Française	26 vg.	3		
L 111	D°.		42	9	50
L 112	Ecole Italienne	22	3		
L 112			15	1	
L 112			18	4	75
L 112			73	3	50
R 113	Ecole Italien		9	3	75
R 113	D°		8	6	50
R 113	D°.		4	1	25
o 124	Decorations		30	3	50
o 124	D°.		20	3	25
L 145	Flaxman	5 cahiers		2	75
L 145	D°	4		2	50
L 145	D°	4		4	75
M.	assignats			1	50
L.	2 p Cathédrales, Bataille de Lebrun			4	..
A	2 p Maison Carrée, Gmelin			2	..
A	1 tête d'Ingres			1	25
A	3 p frater, est Normand			1	..
A	Alligny			2	50

O	L	R
110 75	109 25	60 75
		2 25
	2	
	2	
1 50		
8 50		
	3 75	
5		
4		
19 50		
	52 50	
		3 50
		12 ..
	6	
		6 50
7 50		
20 50		
3		
	50 50	
25		
26		
2		
46		
	1 75	
5		
2 50		
7		
293 75	229 75	85 00

— 8 —

R	50. Téniers. Tentation de saint Antoine, chirurgien, 3 p.	22	25
L	51. Wagner d'ap. Berghem. 4 p.	22	
L	52. J. Van de Velde et Hackert, paysages, 14 p.	22	
O	53. J. Vernet (d'ap.). La tempête, le naufrage, explosion du Québec. 3 p.	11	50
O	54. Wouvermans (d'ap.). 12 p.	8	50
L	55. Portraits par divers. 31 p.	33	75
O	56. Portraits par divers. 21 p.	15	
O	57. — En pied, collection Janet, 37 p.	14	
O	58. — Par Larmessin, 185 p. Sera divisé. —115/21 -12/50	19	50
L	59. — Par Edelinck, Will, etc. 100 p. Sera divisé.	52	50
R	60. — Par Drevet, Edelinck. 3 p.	55	50
R	61. — Femmes et autres par Hainzelman, Kilian, Sandrart, Tanjé, Trouvain. 16 p. Sera divisé.	182	
L	62. — Par Nanteuil et Boulanger. 12 p.	56	
R	63. — D'ap. Van Dyck par Pierre de Jode et autres. 5 p. Belles ép.	56	50
O	64. Sujets gracieux, Baudouin, Boucher. 14 p.	77	50
O	65. — Boucher, Fragonard. 16 p.	20	50
O	66. D'ap. Aubry, Lancret. 15 p.	33	
L	67. — Boucher, Chardin, Debucourt, Watteau et autres. Environ 100 p. Sera divisé.	50	50
O	68. Galerie Aguado. 38 p. Sera divisé.	25	
O	69. Galerie du Palais-Royal. 120 p. Deux lots.	26	

Estampes Modernes.

O	70. Galerie du prince Eugène à Munich. 25 p.	21	
O	71. Galerie de Versailles. Plusieurs lots.	166	
L	72. Eaux-fortes modernes. 9 pièces.	1	75
O	73. Eaux-fortes de Gustave Vasa, l'Arioste, moines rançonnés, portrait. 7 p.	5	
O	74. Anderloni. La chute des Géants.	2	50
O	75. Blot d'ap. Poussin. Les Bergers d'Arcadie, 1re et 2me ép. 2 p.	7	

7 75	50	76. Burnet, Walter Scott en pied. Ep. Chine.	A
8		77. — D'ap. Raphael. Les cartons, les clefs de Saint-Pierre. 6 p.	O
5		78. Dien d'ap. Gérard. Bataille d'Austerlitz. Ep. avant l. l.	O
7	50	79. Ecole anglaise, d'ap. Bonnington, Wilkie, etc. 10 p.	O
15		80. — D'ap. divers maîtres anciens. 20 p.	O
3	3	81. — Sujets de Vierges et autres. 32 p. Sera divisé.	O
2		82. Fleischman d'ap. Wilkie. La saisie. Belle ép.	A
2	75	83. — D'ap. Kreul. Le berger médecin.	H
1		84. Geisler. Saint Lorenz à Nuremberg.	H
8		85. Giller, d'ap. Allan. Marché d'esclaves à Constantinople. Belle ép.	A
5	50	86. Howison. Exilés polonais. Ep. Chine.	A
6	50	87. Isabey. Voyage en Italie, lithog. 30 p. cartonné.	O
		88. Isabey (d'ap.). La barque.	O
7	50	89. — Bonaparte à la Malmaison, par Godefroy.	O
15	50	90. — Congrès de Vienne, par Godefroy.	O
9		91. — Vernet. Revue du 1er Consul, 1800, an IX. Gravé par Pauquet et Mecon.	O
2	50	92. Jazet. Convoi du pauvre et pendant.	O
6		93. Lucas, d'ap. Martens, Festin de Balthazar et autres. 20 p. 2 lots.	O
3			O
16	50	94. Meulemeester. Loges de Raphael. Liv. 1 et 2. 8 p.	A
5		95. Morghen, d'ap. Raphael. La Justice, etc. 3 p.	A
1	75	96. Ransonnette. Saint-Louis en Palestine. Ep. d'artiste sur Chine, et mort de Roland. 2 p.	O
10	50	97. Reindel, d'ap. Léonard de Vinci. Vierge et Jésus; très belle ép. avant toutes lettres.	A
3	25	98. Richardson. Monuments de Londres. proof.	A
1		99. Ryeder. Le dernier souper et les noces de Cana. 2 p.	O
4		100. Stewart. Circassiens captifs. Ep. Chine.	A
3	50	101. — Abdication de Marie Stuart. Ep. Chine.	A
8		102. Wagner. Noé et la Tourterelle. Belle ép.	H
3		103. — Les Cerises. Belle ép.	A

	H	A	R	L	O	
			7 50	85	221 75	293 75
						8
						5
						7 50
						15 ..
						13
		2 75	2			
		1				
			8			
			5 50			
						6 50
						0
						7 50
						15 50
						19 ..
						2 50
						6
						3
			16 50			
			5			
						1 75
			10 50			
			3 25			
						1
			4			
			3 50			
		8				
			3 ..			
		11 75	68 75	85	221 75	405 00

O	L	R	A
605		85	68 75
	221 75		
1 25			
2 25			
13			
2 25			
	1		
	5 50		
	1 50		
	12 50		
	12 25		
		11 50	
	1		
	2		
	1		
2			
		2 25	
2 75			
4			
	5		
	6		
3 25			
	2		
8 75			
13			
8			
18 50			
16			
10			
	7		
	2 75		
	3		
507 50	284 25	98 75	68 75

— 7 —

104. Selma, d'ap. Raphael. Sainte Famille.
105. Grotte de Fingal dans l'île de Staffa. 4 p. grand in-fol.
106. Combat naval d'Ouessant, Du Couédic, La Pérouse. 3 p. grand in-fol.
107. Jugement, adieux et séparation de Louis XVI et Marie-Antoinette. 6 p. grand in-fol. en couleur.
108. Divers maîtres anciens. 20 p.
109. Divers. Berghem, Cochin, etc. 19 p.
110. École allemande. A. Durer, petits maîtres, etc. Environ 100 p.
111. École française. Environ 100 p. Sera divisé.
112. École italienne. Environ 100 p. Sera divisé.
113. École italienne. 21 p. Ce lot sera divisé.
114. Principes de paysages par Weibel. 23 p.
115. Paysages divers. 20 p.
116. — Fêtes. Bonnard. 14 p.
117. — Bauduin, Francisque Millet. 22 p.
118. — Houel, Israël Silvestre et autres. 13 p.
119. Vues par Israël Silvestre, Marot et autres. 165 p. Ce lot sera divisé.
120. Vignettes par Moreau et autres. Environ 200 p.
121. — d'ap. Deveria, pour Corneille, Molière, Regnard, Voltaire, Gil Blas, etc. Environ 600 p.
122. Costumes, etc. 72 p.
123. Caricatures, costumes. 28 p.
124. Décorations théâtrales. 50 p.
125. Fleurs chinoises et autres matériaux pour la fabrique. 182 p. 2 lots.
126. Ornements par Riester, etc. 100 p.
127. — par O. Reynard. 60 p.
128. — divers anciens. 90 p.
129. — divers anciens. Plusieurs lots.
130. — et triomphes. 10 p.

vig. 1	25	132 Topographie. 16 p. 8 —	L
4	25	131. Étrusques, pendules. 70 p.	L
1	—	132. Topographie, plans, siéges. 77 p.	L
2		133. Métamorphoses d'Ovide. 2 vol. avec fig.	L
3		134. Œuvres de Crébillon, avec vignettes par Ingouf. Très belles ép., 3 vol. veau marbré.	L
4	25	135. Métamorphoses de Melpomène. 23 p. coul.	L
v. 2		136. Imbert. Jugement de Pâris, historiettes. 2 vol. avec vignettes de Moreau. Belles ép.	L
10		137. L'Art de monter à cheval, par le baron d'Eisenberg, gravé par B. Picart. *La Haye*, 1737, oblong cart.	O
16		138. Recueil de pièces historiques sur le règne de Louis XIV, petit in-fol. 25 p. rel. en parch.	O
1	25	139. Histoire du Renard, lithog. à la plume, par C. Kruger. 24 p.	O
5	50	140. Académies, d'après Boucher, Vanloo, Pinelli; costumes, statues, etc. 4 cahiers.	O
4	50	141. Milton. Paradis perdu, 12 p.; Ossian, 37 p.; Guillaume Tell, 13 p.; en tout 62 p.	O
2		142. Énéide de Virgile au trait. 30 p. avec texte.	O
4	25	143. Opera ornamentale, ornements pour la décoration. 60 p. et texte in-fol. *Milan*, 1831.	O
10		144. Léonard de Vinci, fac simile de dessins. 61 p. avec texte in-fol. *Milan*, 1830.	O
10		145. Flaxman et autres cahiers et volumes. 2 lots.	L
3		146. Fac simile de dessins, d'ap. Parmesan, etc., du cab. Crozat. 7 p.	R
1		147. Dessins à la sanguine. 5 p.	R
Vte 11		148. Tente de Darius, joli dessin à la plume et 2 têtes, genre Boucher. 3 p.	O
		149 Dessins sous verre, effets de lumière et clairs de lune par Ales, et autres par Cicéri, Johannot, Roqueplan, etc. sera divisé.	
		150. Sous ce numéro les articles omis.	

	R		L		O	
	98	75	284	25	507	50
			1	75		
			1	25		
			1			
			2			
			3			
			4	25		
			2			
					10	
					16	
					1	25
					5	50
					4	50
					2	..
					4	25
15					10	
			10			
			3			
			1			
					1	
	102	75	~~~~~~~~~~~~~~~~		562	00
			309	00		

0
0
0
0
0
0
0
0
0

0

3.
9.
3
3. 50
5.
3
26. 50

État détaillé des Comptes de cette Vente

O	MM.ᵉ Gibaut		562 35	
		frais	92	
				470 25
L	M.ᵉˡˡᵉ Loiseler		309 75	
		frais	49	
				260 75
R	M.ᵉ Rousset		102 75	
		frais	17	
				85 75
H	M.ᵉ Heubel		11 75	
		frais	2	
				9 75
A	M.ᵉ Aubry		75 50	
		frais	12	
	M.ᵉ Alès		25 50	
		frais	4	
				21 50
	M.ᵉ Maillard		1 50	
		frais	25	
				1 25

1092.75
1087.50
―――――
5.25

Frain 16 50